MANUEL OPÉRATOIRE
DE
PHOTOGRAPHIE
SUR
COLLODION INSTANTANÉ.

Renfermant les Procédés Chimiques pour retirer l'Argent qui se trouve soit dans les vieux Papiers, soit dans les Eaux de Lavage, Filtres Résidus, etc., etc.

Procédé pour faire son Nitrate d'Argent et autres Produits.

PAR

DISDÉRI,
DE PARIS. — Maison à Brest.

PRIX : 4 FR.

PARIS.

ALEXIS GAUDIN,
Fabricant de Plaqué et d'Articles de Paris.
Rue de la Perle, 9.

PHOTOGRAPHIE.

NIMES, — Typ. P. LAFARE et Eug. ATTENOUX.

MANUEL OPÉRATOIRE
DE
PHOTOGRAPHIE
SUR
COLLODION INSTANTANÉ.

Renfermant les Procédés Chimiques pour retirer l'Argent qui se trouve soit dans les vieux Papiers, soit dans les Eaux de Lavage, Filtres, Résidus, etc., etc.

Procédé pour faire son Nitrate d'Argent et autres Produits.

PAR

DISDÉRI,

DE PARIS. — Maison à Brest.

PRIX : 3 FR.

PARIS.

ALEXIS GAUDIN,
Fabricant de Plaqué et d'Articles de Daguerréotype,
Rue de la Perle, 9.

MANUEL OPÉRATOIRE
DE
PHOTOGRAPHIE
SUR
COLLODION INSTANTANÉ.

INTRODUCTION.

Certes, beaucoup de brochures ont déjà paru sous les auspices de noms très-recommandables, mais peu ont donné des détails satisfaisans, surtout pour celui qui ne désire se former qu'à l'aide d'un ouvrage seulement.

Presque tous ces ouvrages, bien que faisant mention des différentes opérations d'une manière remarquable, omettent cependant de rendre compte de tous les accidens qui se manifestent pendant le cours du travail, accidens d'autant plus utiles à connaître et à pouvoir éviter, qu'en quelque sorte ils sont l'écueil de presque tous les amateurs.

Le désir de faire part des observations importantes que j'ai faites m'a seul décidé à publier cette brochure.

J'ai pensé qu'il serait de quelque utilité de joindre à la description détaillée des procédés Photographiques, quelques instructions chimiques qui permettraient aux opérateurs ou amateurs de préparer eux-mêmes leurs produits, lorsque par suite de leurs excursions lointaines ils ne seraient pas à portée de se les procurer chez nos chimistes distingués, tels que MM. Puech, Wittmann, Delahaye, Ropiquet, etc., etc.

Chacun sait que la Photographie a pour but la reproduction d'une image sur une plaque de verre destinée à servir de cliché négatif pour la multiplier sur papier. Pour atteindre ce résultat avec certitude, il est nécessaire d'apporter une grande précision dans les opérations manuelles suivantes :

1° Le nettoyage de la Glace ;
2° L'application du Collodion ;
3° La formation de la couche sensible ;
4° L'exposition à la Chambre noire ;
5° L'apparition de l'Image ;
6° Sa Fixation ;
7° Sa Reproduction positive sur papier.

Il n'est pas moins important de parer aux accidens qui peuvent se produirent dans le cours de ces opérations.

Sachant qu'une quantité innombrable d'amateurs et même d'opérateurs n'attachent que peu d'importance aux rognures de papier et autres résidus, je prouverai que si l'on emploie, par exemple, cent grammes de nitrate d'argent, il en passe au moins

quarante grammes dans les eaux ou les vieux papiers ; j'indiquerai donc le moyen d'en tirer parti.

J'ajouterai un mot pour remercier M. Boyer, pharmacien, et surtout M. Laurent, chimiste et contrôleur de garantie à Nimes, pour les renseignemens que ce dernier eût la bonté de me fournir au sujet de la partie chimiqne de cet ouvrage ; et je ne douʼe pas pas qu'aujourd'hui que, par suite de mon séjour dans cette ville, il s'est initié à l'art Photographique, il ne lui consacre une partie de sa haute capacité et ne lui fasse faire un pas de plus.

PREMIÈRE PARTIE.

I.

NETTOYAGE DE LA GLACE.

La Glace est ce qui convient le mieux, car elle est plane et sans défauts, et craint moins de se casser sous la pression des ressorts du châssis à reproduction ; il m'est pourtant arrivé d'employer du verre double bien plan, et même, dans des cas pressans, de couper un carreau de vitre très-ordinaire.

Du reste, j'espère avant peu soumettre au public mes travaux à l'égard de la Préparation du Collodion sur papier ; les essais que j'ai faits m'ont complètement réussi, mais ils demandent encore divers perfectionnemens que j'y apporterai sous peu.

Au moment de faire une épreuve, ou mieux à l'avance, si la plaque a déjà servi et qu'elle contienne une couche de Collodion, lavez-la dans une bassine à cet usage, afin de ne pas perdre le Collodion, qui contient une assez grande quantité d'iodure d'argent.

Après cette première précaution, essuyez la Glace afin de la sécher un peu et pour que l'esprit de vin agisse mieux ; puis frottez-la avec un tampon de coton trempé dans de l'esprit de vin et du tripoli ou de la terre pourrie, et laissez-la sécher pour vous en servir au besoin.

Au moment de travailler, enlevez la couche de tripoli avec un linge bien sec que vous conserverez exclusivement pour ce travail, puis frottez avec un second, afin d'enlever toute trace d'humidité; et avant d'étendre le Collodion passez le blaireau sur la Glace pour faire disparaître toutes les impuretés qui pourraient y adhérer.

II.

DU COLLODION.

—

Le Collodion est une dissolution de pyroxille (coton-poudre) dans un mélange d'éther et d'alcool; l'on y ajoute un iodure afin de le rendre propre à la Photographie. Beaucoup de formules ont été données, les unes contenant de l'iodure d'argent, d'autres de potassium, d'autres enfin de ces deux produits et des substances accélératrices.

Le choix du Collodion est d'une haute importance. J'ai travaillé avec la plus grande partie de ceux qui sont vendus dans le commerce, beaucoup m'ont donné d'assez bons résultats, tout en présentant de graves inconvéniens : tels que l'absence de sensibilité, ou leur détérioration au bout de quelques jours d'emploi. Je me décidai donc à le faire moi-même pour chercher à éviter ces divers défauts ; j'y suis parvenu, et celui dont je me sers me donne des épreuves réellement instantanées, c'est-à-dire qu'il me suffit de découvrir l'objectif et de le boucher aussitôt. L'avantage qu'il possède en plus, c'est de ne donner jamais la plus petite apparence de voile.

Je recommande d'avoir *tout* son Collodion dans un seul flacon et d'en filtrer chaque matin la quantité nécessaire pour le travail de la journée ; l'on évite, par ce moyen, le dépôt qui se forme toujours au fond du flacon, et l'épaississement progressif qui oblige à l'étendre soit d'ether, soit d'alcool, ce qui change sa qualité et souvent produit, dans la couche étendue, des stries profondes ayant l'aspect d'un tissu de mousseline.

III.

APPLICATION DU COLLODION.

Cette opération, bien que facile, demande une grande attention.

Prenez la Glace de la main gauche et par l'angle gauche, versez sur le milieu la quantité suffisante pour la couvrir après avoir renversé un peu la Glace en arrière, afin que la couche s'étende, puis inclinez en avant; précipitez promptement l'excédant dans le flacon par l'angle droit, en faisant éprouver à la Glace, qui se trouve alors debout, plusieurs mouvemens de droite à gauche.

En faisant cette opération, l'on doit regarder la Glace par transparence, afin de se rendre compte si la couche est bien uniforme; puis lorsqu'elle commence à faire prise, elle doit être aussitôt mise au bain d'argent.

Il se produit souvent, pendant ce travail, des imperfections dans la couche du Collodion, tel qu'un grain de poussière, un fil de coton, une globule, enfin un rien, qui forme une résistance et fait séjourner plus

de Collodion à cette place. Dans ce cas je précipite l'opération précédente, et, versant immédiatement une nouvelle couche sur la première, je fais disparaître le défaut.

Ce moyen de deux couches superposées l'une sur l'autre est encore très-bon pour obtenir un cliché très-vigoureux, ou bien encore lorsque le Collodion n'a pas assez de corps; dans ces deux cas, avant de mettre la seconde couche, il est nécessaire de laisser prendre un peu la première.

Il arrive souvent aussi que des épaisseurs se produisent, ayant l'aspect de plis de draperies; c'est d'abord l'indice que le Collodion a trop de densité, ou qu'en ayant trop versé sur la Glace, on ne lui a pas assez tôt fait éprouver le mouvement oscillatoire.

Il faut surtout éviter de laisser le Collodion revenir sur lui-même, ou de retourner la Glace pour la mettre soit dans le bain d'argent, soit dans le châssis.

IV.

FORMATION DE LA COUCHE SENSIBLE.

BAIN D'ARGENT :

Eau ordinaire. 100 gram.
Nitrate d'Argent. 10 gram.

Ce Bain doit être mis dans une cuvette-porcelaine, renfermée dans une boîte permettant de l'ouvrir et de la fermer après chaque opération ; on évite ainsi les impuretés qui pourraient y tomber ainsi que l'évaporation qui, au bout de quelque temps rend le bain trop concentré.

Votre Collodion étant étendu sur la Glace, laissez-le prendre un peu de corps afin d'éviter le dépouillement partiel qui pourrait avoir lieu si vous employez un Collodion ayant peu de densité. (En aucun cas, le Collodion de ma fabrication ne s'est détaché de dessus la Glace, même après avoir supporté longtemps la solution d'hyposulphate.)

Puis placez votre Glace debout dans le Bain d'Argent et abaissez-la à l'aide d'un crochet d'argent ou de corne et sans temps d'arrêt ; après dix ou quinze

secondes, relevez-la et l'abaissez à plusieurs reprises. Aussitôt que la plaque est devenue d'un beau blanc-opale et qu'elle ne présente plus de traces huileuses, elle a acquis son maximum de sensibilité et elle est bonne alors à être portée à la Chambre Noire.

Toutes les formules données pour le Bain d'Argent prescrivent :

1° De l'eau distillée bien pure ;

2° Du nitrate d'argent, soit cristallisé, soit fondu et neutre ;

3° De l'alcool.

Ces recommandations sont sans doute excellentes et toujours bonnes à suivre, car elles évitent à l'amateur qui n'a pas une grande habitude de s'en prendre à ces substances ; mais souvent aussi elles mettent dans l'embarras. Car si l'on manque de l'un de ces produits ayant les qualités recommandées, l'on suppose ne pas pouvoir opérer, et cela peut arriver fréquemment aux amateurs éloignés de Paris ou d'une grande ville ; — et encore si l'on en trouve dans cette dernière, paie-t-on tout ce dont on a besoin au poids de l'or ; par exemple l'eau distillée, que j'ai payée jusqu'à 1 fr. le litre, et le nitrate 45 c. le gramme.

Mon Bain d'Argent évite tous ces désagrémens et revient à meilleur compte, puisque pour peu de chose l'on se fait du nitrate et que l'on emploie la première eau venue. Mon nitrate est d'autant plus facile à faire que je laisse tout le cuivre que le métal employé peut contenir; aussi est-il noir lorsque je le mets dans l'eau; au bout de quelques secondes la liqueur devient grise

par suite de la formation du chlorure d'argent provenant des sels contenus dans l'eau ordinaire. L'on ne doit pas s'effrayer de la mauvaise apparence de ce Bain, car le chlorure d'argent et l'oxide de cuivre étant insolubles dans l'eau tombent au fond du vase et restent sur le filtre.

Ce Bain une fois filtré est aussi limpide et par conséquent aussi bon que si l'on avait employé les produits tant recommandés. Il m'est arrivé, étant en pleine campagne, de faire du nitrate à l'aide de deux ou trois pièces de cinq francs, et de m'en servir ensuite étant dissoutes.

Je proscris aussi l'alcool du Bain, le Collodion en laissant assez au bout de quelques opérations; car l'alcool cause de grandes difficultés : il laisse sur la Glace un corps huileux qui, lorsqu'on le précipite dans le Bain de fer, empêche ce dernier d'agir uniformément sur toute la plaque et occasionne par suite des marbrures; les parties huileuses ne se réduisent pas aussi promptement et restent moins vigoureuses.

V.

EXPOSITION A LA CHAMBRE NOIRE.

La Glace renfermée dans son châssis doit toujours être tenue à plat afin d'éviter l'écoulement de l'excès de liquide qu'elle contient; par ce moyen l'on conserve plus longtemps la sensibilité ; puis, s'il se passait un laps de temps un peu trop prolongé entre la préparation et la pose, la plaque court moins le risque de se sécher, ce qui occasionnerait des marbrures faisant taches qu'il est impossible de faire disparaître.

Le temps qu'exige la pose est difficile à préciser. Il dépend soit de l'objectif que l'on emploie, soit de son format, soit du degré de lumière, soit enfin du Collodion. Il dépend aussi de l'objet que l'on veut reproduire ; il faut donc bien se rendre compte de ces diverses circonstances.

Les épreuves que j'ai mises dans le commerce ont toutes été faites avec mon COLLODION et INSTANTANÉMENT ; c'est à peine si j'avais le temps de découvrir l'objectif. Je n'ai pas d'obturateur mécanique, cette excellente invention de M. Berteh, mais, à son défaut,

je me suis fait un tampon de coton excessivement souple et du double du diamètre de l'objectif. Je l'applique de la main droite sur l'ouverture, et de la gauche j'ouvre le châssis; je découvre et referme presque en même temps en décrivant un cercle autour de l'objectif; si je prends le temps de compter jusqu'à deux en refermant sur ce nombre, l'épreuve est généralement trop venue. Du reste, pour se rendre compte de la rapidité avec laquelle j'opère, l'on n'a qu'à remarquer toutes mes épreuves qui demandent l'instantanéité pour être obtenues, surtout mes sujets animés, intitulés *Passe-temps de l'Enfance*; mes sujets d'animaux, tels que des groupes de chevaux, chiens, paons, moutons, canards, etc., etc.; les Arènes de Nîmes au moment de lutte: la partie reproduite contient cinq cents personnes reconnaissables. J'obtins aussi le soir une très-bonne épreuve d'un candelabre et de ses trois bougies en six secondes, et tout cela avec un objectif français de plaque entière très-ordinaire.

Par ce qui précède je puis presque préciser le temps de la pose, c'est-à-dire depuis l'instantanéité jusqu'à quatre secondes pour les épreuves en plein air ou les vues. Pour les portraits, l'on peut les obtenir dans le même laps de temps si l'on a une terrasse bien exposée.

Puisque je parle de portraits et de pose, je crois utile de mentionner ici une remarque que j'ai faite depuis longtemps et dont je tiens toujours rigoureusement compte.

Le système d'imitation est inné chez l'homme;

c'est ainsi que souvent en voyant bâiller l'on bâille, en voyant rire l'on rit ou l'on en a envie.

La ressemblance du portrait gît surtout dans l'expression ; et chacun, avant tout, avant même la bonté de l'épreuve, veut avoir une physionomie agréable ; je crois donc qu'il faut, pour obtenir ce résultat, que l'opérateur ait lui-même cette physionomie, car le modèle avec lequel l'on doit, autant que possible, être seul pour opérer, est en quelque sorte sous votre influence et prend malgré lui cette physionomie tant désirée.

J'ai remarqué, non pas une fois mais cinquante, que lorsque j'étais mal disposé ou de mauvaise humeur, le rembrunit de mes traits se reproduisait sur le visage de mon modèle ; j'avais alors une bonne épreuve, il est vrai, mais un portrait détestable.

Il ne faut pas non plus trop impressionner son modèle par la recommandation d'immobilité ; il faut causer avec lui souvent de toute autre chose que de la pose, et lorsque l'on veut opérer l'engager à ne plus causer et à rester immobile, mais sans gêne dans le mouvement de la paupière ni de la respiration. Il ne faut pourtant pas encore découvrir l'objectif ; car presque généralement le modèle prend de la raideur, il pose, en un mot ; il faut donc attendre quelques secondes afin de laisser à ses traits le temps de reprendre leur naturel et, s'il se peut, l'expression que vous pourrez lui communiquer.

Pour les enfans, l'on doit surtout éviter de les prévenir à l'avance qu'il ne faudra pas qu'ils bougent ;

ils demandent à être reproduits sans qu'ils s'en doutent.

La mise au point est d'une haute importance, et j'engage fortement à vérifier si les châssis sont en rapport avec la Glace dépolie. Le Collodion rend aux opérateurs un grand service, car l'on peut se passer des verres allemands qui presque généralement ont un repère qui nuit à la netteté de l'épreuve, puisqu'il change selon le degré de lumière, et que, bien que l'on ait reperé son objectif, il arrive souvent que l'épreuve n'est pas en rapport avec le foyer apparent.

Pour le portrait comme pour les vues j'engage fortement les amateurs à se pourvoir d'une chambre à châssis à bascule, non-seulement du haut mais aussi du bas; je fus un des premiers qui s'en servirent et j'affirme qu'il n'est pas possible de mettre parfaitement au point, dans certaines circonstances, sans ce genre de châssis; car lorsqu'on a deux plans différens, bien que l'on soit muni d'un excellent objectif, il y a toujours une grande difficulté à les obtenir nets tous deux.

VI.

DES BAINS CONTINUATEURS
ET
DES MOYENS DE FAIRE APPARAITRE L'IMAGE.

ACIDE GALLIQUE.
ACIDE PYRO-GALLIQUE.
PROTO-SULFATE DE FER.

Acide Gallique.

L'Acide gallique, généralement employé pour faire sortir l'épreuve négative sur papier, l'est beaucoup moins pour la faire apparaître sur Collodion ; son action est trop lente, et il faut que le temps d'exposition soit prolongé et la lumière beaucoup plus vive pour obtenir des vigueurs ; je ne me sers donc jamais de ce produit pour cet usage.

Acide Pyro-Gallique.

La Glace sortie du châssis, vous la placez horizontalement sur un pied-à-caler, puis vous versez dessus, le plus promptement possible, en commençant par l'angle du haut et sans temps d'arrêt, la solution suivante :

Acide Pyro-Gallique...............	1 gramme.
Eau distillée.....................	300 gr.
Acide Acétique...................	15 gr.

En y ajoutant, au moment de la verser sur la Glace, quelques gouttes d'une solution de nitrate d'argent à 25 0/0.

Vous suivez l'opération ; au bout de quelques secondes il se forme un petit précipité noir de gallate d'argent qu'il faut se garder de laisser séjourner sur l'épreuve, car il la marbrerait. Il faut donc souffler légèrement pour le déplacer. Vous voyez alors l'image se former progressivement, et lorsque vous la jugez assez venue vous la rincez parfaitement à l'eau de fontaine.

Avec ce procédé l'on n'a pas besoin de renforcer une épreuve, car on peut la faire venir aussi vigoureuse qu'on le désire en laissant séjourner plus longtemps la solution d'acide pyro-gallique ; seulement, dans ce cas, il serait nécessaire de la renouveler, car, comme il se serait formé dans la première une trop grande quantité de gallate d'argent, elle n'aurait

plus d'action et pourrait maculer l'image. Toutefois il ne faut employer ce moyen que lorsqu'on ne peut faire mieux, car on risque de voiler l'épreuve.

La plupart des formules données jusqu'ici pour ce Bain prescrivent une dose trop forte et cela contribue beaucoup à exagérer le défaut que je signale.

On prétend que le temps de la pose doit être plus long que pour le sulfate de protoxide de fer ; cette différence est bien petite, et si ce Bain donnait des résultats supérieurs à ceux fournis par le sulfate, on ne devrait pas s'arrêter à cette considération. Mais, quoi qu'en disent quelques opérateurs habiles, cette supériorité est loin d'être constatée. Son défaut n'est pas là : il existe bien plutôt dans l'inharmonie de l'épreuve. Le plus souvent l'on a avec l'acide pyro-gallique des tons trop heurtés, surtout lorsque la lumière est trop vive ou que, le temps de pose ayant été trop court, l'on veut employer le moyen que j'ai décrit plus haut, c'est-à-dire forcer les noirs à prendre la vigueur nécessaire.

Ainsi il y a impossibilité presque absolue d'obtenir en plein soleil une épreuve qui présente les demi-teintes indispensables à la correction d'un dessin, et ce défaut est d'autant plus prononcé que le Collodion dont en a fait usage est sensible.

Je recommanderai surtout de bien se rendre compte des substances que l'on emploiera ; car sans cela on pourrait, comme moi, rester quinze jours sans pouvoir rien obtenir de bon, et cela par suite d'un mauvais produit que je ne soupçonnais pas, me fiant sur ce que

je l'avais tiré d'une maison fort estimée. Je veux parler de l'acide acétique qui souvent contient de l'acétate de soude ou de chaux.

Proto-Sulfate de Fer.

FORMULE :

Sulfate de Fer de Commerce	500 gram.
Eau ordinaire	3 litres.
Acide acétique	100 gram.
Acide sulfurique	15 gram.
Limaille de Fer	30 gram.

Mélangez le tout ensemble et l'exposez à l'air dans une terrine pendant deux ou trois jours au moins ; le Bain, de vert qu'il était préalablement, prend une teinte jaune-rouge qui brunit à force de s'en servir. Au bout de deux jours il est nécessaire de le filtrer afin de le débarrasser de la limaille de fer. Plus l'on s'en sert, mieux il vaut.

Ce Bain est sans contredit le meilleur et celui qui présente le plus d'avantages. Sa préparation est facile et d'un prix peu élevé.

Quelques opérateurs l'ont décrié sous prétexte qu'il ne donnait pas de vigueur aux épreuves et forçait la durée à la Chambre noire, ce qui produisait des épreuves complètement voilées. Je n'ai pas eu à constater ces divers défauts, et j'ai lieu de supposer que

les insuccès proviennent uniquement de la préparation du Bain de fer, ou, ce qui arrive le plus souvent, de la qualité du Collodion qui n'a pas la sensibilité désirable.

Au moment de se servir de ce Bain, il faut le filtrer et le mettre dans un grand plat ou cuvette; si la solution était trop prompte on pourrait l'étendre d'eau, même en assez grande quantité, sans que l'image cessât de sortir; l'action est seulement plus lente, ce qui, du reste, pour les personnes peu exercées, présente plus de chances de réussite, car les marbrures sont moins sujettes à se produire.

Précipitez donc la plaque dans le Bain avec le plus de rapidité possible et à plat, l'image en dessus, afin que la nappe du liquide la couvre instantanément. Si le Bain est un peu concentré l'image apparaît immédiatement et très-vigoureuse; cet effet se produit en deux ou trois secondes au plus, mais il faut la laisser trois à quatre secondes encore; car cette vigueur apparente que prend l'épreuve n'est que sur la superficie et se montre au moment où l'argent, se trouvant en contact avec le proto-sulfate, se réduit. Après ces trois ou quatre secondes retirez-la promptement et lavez-la à grande eau.

Lorsque l'on s'est servi d'un Bain plusieurs fois, il se forme à sa surface une pellicule grise qui n'est autre chose que de l'argent réduit, provenant de l'excès des Glaces; il est nécessaire de filtrer de nouveau, sans cela il arrive souvent que cette espèce de crasse s'attache à l'épreuve, soit en la plongeant,

soit en la retirant, et s'y attache si fortement qu'il est impossible de l'enlever.

C'est dans ce Bain que l'on pourra se rendre compte de ce que l'absence totale ou presque totale d'alcool a d'important.

VII.

FIXATION DE L'ÉPREUVE NÉGATIVE.

Après avoir parfaitement lavé votre épreuve, vous la placez sur un pied-calé, et versez dessus la solution suivante :

 Hyposulfite de Soude............. 50 grammes.
 Eau de fontaine................. 500 gr.

Après quelques instans, toutes les parties qui n'ont pas été attaquées par la lumière se dissolvent et l'image devient transparente. Lorsque vous ne voyez plus sur la plaque de trace d'iodure d'argent ayant un aspect blanc-jaunâtre, l'épreuve est fixée.

Pour que l'épreuve soit venue au point convenable, il faut, lorsqu'on la fixe, qu'elle apparaisse en positive un peu voilée ; si la positive était bien apparente, ce serait un indice que la pose a été trop courte, et dans ce cas l'on n'aurait que peu de détails dans les noirs. Ceci est frappant surtout pour le portrait. — Si l'épreuve était entièrement engloutie sous une nappe grise et uniforme, ce serait la preuve qu'elle est trop venue ; dans ce cas l'on pourrait avoir une bonne

positive, mais il faudrait laisser le cliché bien plus longtemps exposé à la lumière.

Il ne faut pas non plus laisser la solution d'hyposulfite trop longtemps sur la Glace, car elle pourrait détruire quelques détails ; je dirai pourtant qu'il m'est arrivé de laisser la solution trois et quatre heures sur l'épreuve sans qu'elle en ait souffert.

Ces diverses opérations terminées, l'épreuve a besoin d'être parfaitement lavée ; car s'il restait sur la Glace une parcelle d'hyposulfite, en séchant elle formerait des cristallisations sous forme de plantes marines qui perdraient entièrement l'épreuve.

VIII.

MOYEN DE RENFORCER UN NÉGATIF.

—

Si, le fixage fait, l'épreuve demandait à être renforcée, il serait nécessaire, après avoir jeté l'hyposulfite, de la laver à plusieurs eaux renouvelées, puis de la passer dans le Bain de fer et de la laver de nouveau.

Comme il n'est pas toujours facile de juger un cliché à la seule inspection par transparence, le mieux est de tirer une positive pour s'assurer de la bonté du négatif.

Quelques praticiens ont indiqué le moyen de renforcer un négatif en le soumettant à la solution d'acide gallique aussitôt après la sortie du Bain de fer ; je proscris entièrement ce mode d'opérer, car il ne rend pas ce que l'on en attend: en effet, si le cliché est trop faible, il l'est généralement ; aussi, en le renforçant, l'on obtient simplement les mêmes effets, seulement plus prononcés, c'est-à-dire que le cliché devient plus

vigoureux, mais cela dans toutes ses parties, dans les noirs comme dans les blancs. Il arrive le plus souvent que l'épreuve se voile et il n'est plus possible d'obtenir une bonne positive.

Quel effet se serait-il produit si l'on avait laissé son cliché tel qu'il était? comme il se trouvait faible, l'on eût obtenu la positive en trente secondes par exemple, au soleil seulement; elle eût été partout d'un aspect gris et uniforme, les blancs et les noirs sans vigueur. En le renforçant comme on l'indique, le cliché étant généralement plus opaque, l'on n'obtient plus la positive qu'en cent ou cent-vingt secondes et cela avec la même uniformité; ce n'était pas là ce qu'on attendait.

Je crois avoir trouvé un meilleur moyen de corriger un cliché défectueux, soit parce qu'il est peu venu, soit parce qu'il l'est trop et qu'alors l'épreuve est trop uniforme: je fixe le négatif comme je l'indique dans le chapitre précédent, et l'épreuve étant débarrassée de tout l'iodure d'argent non attaqué par la lumière, je la lave à grande eau et l'immerge ensuite dans le Bain de fer, où je la laisse trente secondes environ; cette immersion a pour but d'enlever les dernières traces d'hyposulfite que les lavages n'ont pas toujours fait disparaître.

Si l'on omettait cette opération on courrait le risque de détériorer entièrement le cliché en le soumettant à l'action de la solution d'acide gallique suivante; car les parties claires formant les noirs de la positive, sans

perdre leur transparence, acquièreraient une teinte jaune-rouge qui formerait voile :

> Eau distillée................ 100 grammes.
> Acide Gallique.............. 2 gr.

Faire dissoudre dans un ballon, puis mettre dans une capsule la quantité nécessaire pour couvrir la plaque, en y ajoutant quelques gouttes de nitrate d'argent à 25 p. 0/0.

Placez alors votre négative sur un pied à vis calantes et versez le mélange. Suivez-en les progrès en soufflant légèrement sur la surface du liquide pour vous opposer au dépôt brun de gallate d'argent qui se forme et qui, s'attachant à l'épreuve, la maculerait en partie. Quand vous avez obtenu la valeur que vous désirez, lavez l'épreuve à grande eau.

Que s'est-il produit par cette opération? Le fixage de l'épreuve a débarrassé les parties blanches de tout l'iodure d'argent non attaqué par la lumière ; les blancs devant former les noirs de la positive doivent donc être très-transparents ; les noirs au contraire devant former les blancs, s'ils sont trop faibles, donnent un résultat gris et sans vigueur; et si l'on voulait avoir ces parties blanches, les parties devant être noires ne seraient plus alors assez vigoureuses, car elles se rongeraient presque entièrement dans le Bain d'hyposulphite. L'épreuve serait donc mauvaise.

Par le moyen que je viens d'indiquer les noirs seuls du négatif se renforcent, puisque l'acide gallique n'a d'action que sur les parties attaquées par la lumière ; les blancs devant former les noirs positifs conservent

la même valeur qu'avant le renforçage. L'on comprend donc qu'alors il est possible de laisser la positive prendre plus de vigueur, puisque les noirs, tout en devenant très-énergiques, n'empêchent pas les parties blanches de se conserver dans toute leur pureté.

J'emploie aussi quelquefois le moyen suivant :

Quand l'épreuve est parfaitement venue dans toutes ses parties, et que je désire qu'elle acquière un peu plus de corps, au sortir du Bain de fer je la lave parfaitement à l'eau ordinaire, puis à l'eau distillée ; je la mets ensuite dans un Bain d'argent à 10 p. 0/0, et la laisse environ soixante secondes ; je la retire et la plonge immédiatement dans le Bain de fer. J'obtiens ainsi beaucoup plus de vigueur.

IX.

CONSOLIDATION DE L'ÉPREUVE.

La couche de Collodion contenant l'Image Négative peut acquérir une grande solidité en séchant, surtout lorsqu'on la soumet à la chaleur du feu ou à la flamme d'une lampe à esprit de vin ; malgré cela l'épreuve craint toujours le contact, et le plus petit frottement peut perdre un bon cliché. On a conseillé d'employer une solution de gomme arabique; ce moyen est en effet excellent pour les clichés qui ne doivent supporter que le tirage de quelques épreuves, mais très-insuffisant lorsqu'il s'agit d'un grand nombre.

J'emploie préférablement un vernis qui garantit l'épreuve à un tel point, qu'il m'est arrivé qu'en voulant nettoyer un cliché, m'étant trompé de côté, je le frottai fortement avec un linge, sans pourtant l'altérer. Ce vernis se compose comme suit :

Benzine 100 grammes.
Vernis blanc à tableau 15 gram.

Le tout étant dans un flacon, le remuer quelque temps, le filtrer ensuite. Il est nécessaire, chaque fois que l'on veut vernir un cliché, de remuer le flacon

pour que le mélange soit parfait ; car sans cela il se formerait des marbrures sur le cliché, et certaines places ayant un aspect mat ne seraient pas vernies. Pour l'étendre j'emploie le même moyen que pour le Collodion.

Comme ce vernis tient énormément, si l'on en laissait s'étendre sur le revers de la Glace, il serait nécessaire d'employer la *Benzine pure* pour l'enlever. Si les clichés, par suite de leur exposition au soleil, laissaient des traces de vernis sur la Glace du châssis à reproduction, l'on emploierait ce même produit pour les faire disparaître.

La Benzine est le seul corps dissolvant les corps gras.

X.

ÉPREUVES POSITIVES SUR VERRE.

Je ne me suis que fort peu occupé des épreuves positives sur verre, car, selon moi, elles sont d'une très-petite utilité, et je crois qu'il est préférable de reporter toute son attention sur le papier ; cependant cela rend service, surtout lorsque l'on a un cliché qui n'est pas assez venu ou que l'on ne désire qu'une simple reproduction. Lorsque j'ai voulu obtenir une positive directe, je me suis servi des procédés décrits par M. Berteh, c'est-à-dire la fixation au cyanure de potassium, 20 gr. pour 500 gr. d'eau distillée ; puis, après avoir bien lavé l'épreuve, je l'ai couverte d'une solution de deutochlorure de mercure, 20 gr. pour 50 gr. d'eau additionnée de 50 gr. d'acide chlorydrique ; je l'ai lavée en dernier lieu à plusieurs eaux, l'ai séchée et fixée à l'aide du vernis.

Je possède quelques épreuves faites ainsi qui ont une douceur de tons et une finesse de détails que la Plaque de métal envierait ; je les ai travaillées à l'envers avec divers tons de couleurs, les unes en teinte plate et générale, les autres peintes comme il

arrive de le faire pour les lithographies et ce que l'on appelle la peinture Isichromique.

NOTA.

Tous les travaux qui précèdent doivent être faits dans une pièce où le jour arrive à travers une vitre ou des rideaux jaunes-orangés ; l'on peut aussi se servir d'une lampe pourvu qu'elle soit entourée d'un globe ou d'un papier jaune, la lumière directe même d'une bougie détruisant la sensibilité du Collodion et pouvant voiler l'épreuve.

SECONDE PARTIE.

I.

DU PAPIER.

Le choix du Papier est d'une haute importance ; quelques fabricans sont parvenus à le faire assez convenable, pourtant il renferme encore assez généralement une infinité de taches de fer qui nuisent énormément aux épreuves. Je recommande donc de bien choisir les feuilles dont on veut se servir et de rejeter toutes celles qui présenteraient quelques défauts ou taches de fer.

Au moment de m'en servir, je les coupe sur la grandeur de mes cuvettes (21 sur 27), et une fois préparées au nitrate d'argent, je les regarde par transparence et les partage alors selon les dimensions des épreuves que je veux obtenir, en réservant celles qui sont parfaitement pures pour les épreuves de grandeur normale.

Les papiers de MM. Canson frères, d'Annonay, sont ceux dont je me sers généralement ; pour les autres papiers, je renvoie le lecteur à l'excellent ouvrage de M. Gustave Legray qui donne dans un de ses chapitres des détails plus positifs sur leurs qualités photographiques.

II.

PRÉPARATION DU PAPIER POSITIF.

Les Papiers Positifs se préparent de diverses manières : *ordinaires* et *albuminés* au *chlorure de sodium* et à *l'hydrochlorate d'ammoniaque*; ce dernier produit donne des tons un peu plus rouges et un peu plus de sensibilité.

Je me sers indistinctement de Papier Positif ou Négatif; pour les épreuves positives, je préfère même le négatif, car il absorbe mieux les préparations et se prépare plus promptement et avec plus de régularité; il offre aussi plus d'avantages pour le coller dans des albums, car il a moins d'épaisseur. L'on pourrait objecter qu'il a moins de force pour résister aux Bains réitérés; je puis répondre à cela que généralement mes épreuves restent dans l'eau quarante-huit heures et même plus pour dégorger l'hyposulfite.

Papier Ordinaire.

Hydrochlorate d'ammoniaque ou Chlorure
de Sodium......................... 4 gr.
Eau ordinaire...................... 100 gr.

La solution étant destinée à former un chlorure, il est inutile d'employer l'eau distillée ; il est seulement nécessaire de la filtrer avant de la mettre dans la cuvette.

Les feuilles ayant été marquées d'une croix pour reconnaître le côté préparé, soit sur le chlorure, soit sur le Bain d'argent, déposez-les sur votre Bain de sel bien à plat en évitant les bulles d'air ; la feuille doit rester sur ce Bain environ trois minutes ou plus selon l'épaisseur du papier ; lorsqu'elle est bien imbibée, séchez-la entre plusieurs feuilles de papier-buvard. Quand on a préparé plusieurs feuilles, l'on peut prendre la première pour la déposer sur le Bain d'argent.

Le cahier de papier-buvard affecté à sécher les feuilles sortant du Bain de sel doit être consacré exclusivement à cet usage ; je recommanderai aussi de ne se servir que de très-fort papier et de le rejeter lorsque chaque feuille aura servi à sécher, par exemple, quatre ou cinq feuilles chlorurées ; car ce papier, absorbant chaque fois une grande quantité de sel, finit par en être saturé et si l'on veut l'employer de nouveau, il dépose sur la feuille positive un excès de chlorure et cela par places, selon que l'on s'en est plus ou moins servi. La feuille, contenant alors trop de

chlorure, se prépare inégalement et est impropre à la reproduction d'une bonne image.

Papier Albuminé.

Ce genre de Papier est généralement employé; l'on obtient avec lui des tons chauds fort agréables et de la nuance que l'on veut: depuis le rouge jusqu'au jaune-vert, en passant par le bistre ; les nuances sépia et noirs d'ivoire et de pêche. Je préfère ce dernier ton que j'obtiens assez facilement.

Mettez donc *huit* blancs d'œufs dans un saladier, en ayant soin de n'y laisser ni parcelles de jaune ni de germe ; cette quantité vous donnera un poids de 250 grammes auquel vous ajouterez 250 grammes d'eau ordinaire et 4 p. 0/0 d'hydrochlorate d'ammoniaque ou de chlorure de sodium. Si vous voulez obtenir un ton plus chaud encore et plus brillant, vous pourrez n'ajouter aux blancs que 125 grammes d'eau ; battez bien jusqu'à ce que vous ayez mis tout en neige, ou à peu près ; laissez reposer jusqu'au lendemain, à l'abri de la poussière. Mettez alors le dépôt dans une cuvette et étendez vos feuilles sur la surface ; trois ou quatre minutes suffisent. Pendez-les alors par les deux angles en mettant au bas un morceau de papier-buvard.

Lorsque les feuilles sont sèches, mettez-les dans un cahier les unes après les autres et à l'endroit ; il faut

alors les repasser avec un fer modérément chaud, afin de coaguler l'albumine qui devient ainsi insoluble dans l'eau ; seulement ayez soin que le fer ne soit pas trop chaud. Bien que plusieurs experts en Photographie recommandent de s'en servir à une température très-élevée, c'est-à-dire tant qu'il ne roussit pas le papier, je déclare que c'est une grave erreur ; car, quoique souvent une feuille ayant été fortement chauffée ne présente aucune teinte de roussi et soit alors parfaitement blanche, au sortir du Bain d'argent elle est toute jaune. J'ai répété cette expérience en chauffant modérément une feuille sur la moitié, et l'autre moitié plus fortement. En cet état, la feuille présentait le même aspect de blancheur ; pourtant, à la sortie du Bain d'argent, la portion chauffée plus fortement était d'un jaune-rouge.

Cependant les feuilles, bien que présentant un aspect roussi à la sortie du Bain d'argent, reprennent à peu près leur blancheur dans le Bain d'hyposulfite ; mais il est impossible d'avoir une aussi grande pureté dans les blancs de l'épreuve. Du reste, la température, pour coaguler l'albumine, est suffisante à 80 degrés.

Je recommande aussi de préparer ces papiers dans une pièce dépourvue de toute humidité, surtout pour les feuilles albuminées ; l'humidité empêche l'albumine de sécher assez promptement, et lui donne le temps de s'écouler presque en entier ; puis les feuilles se piquent de taches noirâtres qui restent dans le corps du papier.

III.

DU BAIN D'ARGENT POSITIF.

Ce travail doit être fait à l'abri de la lumière et à la flamme d'une bougie seulement ; j'ai l'habitude de préparer mes papiers le soir.

Que les feuilles soient albuminées ou non, faites un Bain composé comme suit :

 Nitrate d'Argent.................. 30 gram.
 Eau ordinaire.................... 200 gram.

Si vous avez employé du nitrate contenant du cuivre, comme je le dis plus haut, filtrez votre Bain, et, quoique le Bain soit fait à l'aide d'eau ordinaire, vous obtiendrez une solution aussi bonne et aussi limpide que possible.

Placez votre feuille sur la superficie du Bain, le côté marqué au crayon en dessus ; laissez-la quatre ou cinq minutes, selon l'épaisseur du papier ; du reste, plus elle reste sur le Bain, plus elle est sensible et plus l'on a des tons noirs ; pourtant j'en ai eu laissé jusqu'à une demi-heure et elles ne m'ont pas donné

un meilleur résultat que lorsque je les laisse un peu plus du temps ordinaire.

Il est utile que la pièce dans laquelle on prépare les feuilles ait une température douce, sans être trop élevée, car elles noirciraient du soir au lendemain. Il m'est arrivé qu'étant pressé, je mis une terrine contenant de la braise de charbon, et une demi-heure après mes feuilles étaient noires même à l'envers de l'albumine ; du reste, cet effet se produit aussi lorsque le Bain d'argent est trop concentré ou que l'albumine a été fait avec des œufs un peu trop avancés.

Il faut bien se garder de retirer les feuilles du Bain avec des épingles ou tous autres objets en cuivre, cela les noircirait ; il faut aussi qu'elles ne soient plus ruisselantes dans les coins qui les soutiennent après les épingles pour les faire sécher, car cela produirait une traînée blanche égale à celle que forment les taches de fer.

Si l'on voulait préparer beaucoup de feuilles, il faudrait se garder de dépasser le nombre que la capacité du Bain peut fournir ; car chaque feuille absorbe environ $8/12^{es}$ de gramme. Ainsi, sur un Bain composé de 200 *grammes d'eau* et de 30 *grammes de nitrate*, après la préparation de trente feuilles de la grandeur de vingt-un sur vingt-sept centimètres, il reste environ 125 grammes de liquide, contenant encore 8 grammes $7/10^{es}$ pour cent de nitrate, d'où il résulte un appauvrissement de 6 grammes $3/10^{es}$ et une absorption de 75 grammes de liquide.

Si l'on dépassait la préparation de trente feuilles pour un Bain de 200 grammes de liquide, l'on n'obtiendrait plus un résultat satisfaisant ; le Bain étant trop faible, la formation du chlorure d'argent n'est plus assez rapide pour que ce composé demeure en entier sur la feuille, et il se précipite dans le Bain sous forme de flocons blancs qui, alors, donnent des marbrures mattes rendant les feuilles impropres au service que l'on en attend.

Si l'on voulait donc préparer un grand nombre de feuilles, il serait nécessaire, toutes les trente feuilles, de remettre son Bain au titre et de même capacité. On ajouterai donc, si le Bain était de 200 gram. :

1er.—75 grammes d'eau ordinaire ; 11 grammes de nitrate d'argent pour ces 75 grammes d'eau nouvelle. Plus : huit grammes de nitrate pour celui absorbé en plus.

Les feuilles préparées doivent être renfermées dans un cahier de papier, puis dans un carton, afin d'être à l'abri de la lumière et de l'humidité.

J'ai conservé ainsi des feuilles jusqu'à quinze jours, et au bout de ce temps elles étaient à peine passées à un ton blanc gris-perle, légèrement violacé. J'obtenais néanmoins une épreuve avec de beaux blancs.

IV.

FORMATION DE L'ÉPREUVE POSITIVE.

Je me sers, pour la reproduction de l'image positive, du châssis à porte s'ouvrant derrière. Seulement je recommande de le prendre garni de ressorts d'acier au lieu de vis; car sans cela on court le risque de casser souvent ses clichés.

La négative, étant vernie, est placée sur la Glace du châssis, le côté de l'épreuve en dessus, puis la feuille sur le cliché, le côté impressionnable en contact direct avec celui-ci; l'on place ensuite la planchette et l'on ferme les ressorts.

Si le papier est convenablement préparé et que le cliché soit dans de bonnes conditions, vous obtiendrez une épreuve en cinquante ou soixante secondes au plus au soleil, et en quatre ou cinq minutes à la lumière diffuse. Les feuilles albuminées ont besoin d'être plus venues que celles ordinaires; car elles perdent beaucoup plus dans l'hyposulfite.

Il est pourtant préférable d'opérer par la lumière directe du soleil, car autrement l'épreuve n'a jamais

autant de netteté et de vigueur ; puis il faut la laisser venir à un ton beaucoup plus foncé pour obtenir le même résultat que par le soleil.

Par la lumière diffuse, l'épreuve ne prend qu'une valeur superficielle, et souvent, bien que vous paraissant trop venue, les bords du papier étant, par exemple, au ton vert feuille-morte, vous êtes tout étonné, au bout de quelques instans de séjour dans le Bain d'hyposulfite, qu'elle pâlisse au point de falloir la mettre au rebut; quand, au contraire, une épreuve obtenue par les rayons directs du soleil et venue au même ton, puis mise dans ce même Bain d'hyposulfite, conservera trop de vigueur. Cela tient à ce que la lumière diffuse, n'ayant pas de rayons assez intenses, n'agit que sur la superficie du papier, tandis que les rayons du soleil le traversent et incrustent l'épreuve dans le corps.

V.

FIXAGE DE L'ÉPREUVE POSITIVE.

—

Le mode de Fixage le plus suivi a lieu par l'hyposulfite de soude ; celui que j'ai adopté me donne de très-bons résultats et n'a pas l'inconvénient de laisser quelques traces de sulfure.

Au sortir du châssis, je mets l'épreuve dans un Bain composé comme suit :

 Hyposulfite de soude . , 100 grammes.
 Eau ordinaire. 500 gr.
 Acide acétique. 5 gram.

J'y ajoute environ dix grammes de chlorure d'argent que j'ai fait noircir à la lumière, afin d'obtenir des noirs plus intenses et que le Bain dévore moins énergiquement.

Si l'on emploie le papier albuminé, l'épreuve prendra, en la mettant dans le Bain, un ton jaune-rouge, puis passera au sépia, puis enfin deviendra d'un beau noir-bleu, les blancs se conservant parfaitement. Si c'est sur papier ordinaire, l'épreuve ne change pas de suite ; seulement, au bout de dix minutes environ, elle prend un ton légèrement violet, puis passe au noir-d'ivoire le plus beau.

Si l'on voulait obtenir une épreuve d'un ton jaune, on n'aurait qu'à prolonger l'immersion dans le Bain. J'ai obtenu, par ce moyen, des tons jaune-d'or sur albumine et vert-olive sur papier ordinaire.

Il faut avoir soin d'ajouter un peu d'eau ordinaire au bain d'hyposulfite pour remplacer celle qui s'évapore ; sans cette précaution il se sature et devient trop énergique.

A la sortie de ce Bain je plonge l'épreuve dans un autre d'hyposulfite neuf, où je la laisse dix minutes, un quart d'heure environ ; au bout de ce temps je termine le fixage en la mettant dans l'eau ordinaire pendant vingt-quatre heures; je change l'eau deux ou trois fois; puis je la pends par les angles pour la faire sécher.

TROISIÈME PARTIE.

PARTIE CHIMIQUE.

I.

Moyen de se rendre compte si les Bains sont Acides ou Alcalins.

Employer le papier tournesol dans de la teinture de tournesol ; l'on trempe du papier blanc sans colle, et l'on obtient un ton bleu.

En ajoutant un acide, on obtient le ton rose.

Donc, le bleu devient rose dans les acides, et le rose devient bleu dans les alcalis.

Lorsque les produits sont neutres ces deux couleurs ne changent pas.

L'on fera bien, avant tout travail, de se rendre compte de ses Bains.

II.

Moyen de faire l'Iodure d'Argent.

Prendre un gramme de nitrate d'argent, le dissoudre dans de l'eau distillée. Une fois dissout, le précipiter au moyen d'une dissolution concentrée d'iodure de potassium ; décanter, puis laver à l'eau distillée ; filtrer ensuite, faire sécher et conserver pour l'usage.

Le travail qui s'opère est celui-ci :

L'iode se porte sur l'argent pour former l'iodure; l'acide nitrique, rendu libre, se combine avec l'oxide de potassium ; il reste par conséquent dans la liqueur du nitrate de potasse en dissolution.

III.

Moyen de se rendre compte si l'Acide Nitrique est pur.

Comme pour faire le nitrate d'argent il est important que l'acide nitrique soit pur, l'on aura soin de s'en

rendre compte de la manière suivante : Mettre dans une capsule environ vingt grammes d'acide nitrique, et ajouter quelques cristaux de nitrate d'argent. S'il précipite sous forme de poudre blanche qui noirci rapidement à la lumière, c'est qu'il contient un chlorure. Il faudrait alors en prendre d'autre ou, à défaut, précipiter tout le chlorure contenu dans l'acide à l'aide du nitrate d'argent, puis filtrer. L'on aura ainsi un acide exempt de chlorure et propre à la fabrication du nitrate d'argent ; l'acide nitrique du commerce contient généralement de l'acide chloridrique.

IV.

Moyen de se rendre compte si l'Acide Acétique est pur.

En mettre environ dix ou quinze grammes dans une capsule en porcelaine ou en platine ; chauffer, à l'aide d'une forte lampe à esprit de vin, jusqu'à siccité.

Si le liquide, en s'évaporant, laisse quelque résidu, c'est l'indice qu'il n'est pas pur. Il m'est arrivé de trouver jusqu'à sept grammes d'acétate de soude sur quinze grammes d'acide acétique.

L'emploi de cet acide falsifié fait précipiter l'acide gallique ou pyro-gallique en poudre noire.

V.

Manière de faire de l'Eau distillée sans Alambic.

Dans les cas pressans, ou par suite du prix excessif qu'en demandent les pharmaciens de Province, l'on peut se faire de l'eau propre aux opérations Photographiques. Dans un litre d'eau ordinaire, il faut ajouter quelques cristaux de nitrate d'argent ; le chlorure contenu dans l'eau se précipite. L'on ne met donc que peu de nitrate d'abord, et l'on en ajoute jusqu'à ce que l'eau ne précipite plus ; on filtre ensuite, et l'eau qu'on obtient est parfaitement pure. Ainsi, un demi gramme suffit pour précipiter tout le chlorure contenu dans un litre d'eau.

VI.

Moyen de conserver les Bains d'Argent, soit Positifs, soit Négatifs.

—

Lorsque l'on emploie le papier albuminé, après la préparation de quelques feuilles le Bain devient rouge, surtout en vieillissant. Je conserve parfaitement ce Bain en y ajoutant du noir animal bien pur ; je remue le flacon, laisse reposer et filtre avant de m'en servir. Le même noir peut rester au fond du flacon et servir pour six à huit solutions différentes ; j'emploie le même moyen pour mes autres Bains, soit négatifs, soit d'acéto-nitrate.

VII.

Moyen de sauver un Cliché perdu par un Dépôt de Nitrate provenant de la Feuille Positive.

—

S'il arrive qu'on se serve d'un Papier positif n'étant pas assez sec ou humide, ou bien encore que

le cliché soit nouvellement verni, l'on risque de perdre le cliché, car l'excès de nitrate d'argent de la feuille positive dépose sur le cliché et le macule d'une infinité de taches jaunes qui deviennent d'autant plus foncées qu'elles sont soumises à la lumière.

Dans l'un de ces cas, que le cliché soit ou non verni, faites une solution de vingt grammes de cyanure de potassium ; cent grammes eau ordinaire. Mettez la glace sur le pied et couvrez-la de cette solution. Laissez séjourner jusqu'à ce que les taches aient disparu ; ce qui arrive au bout de six à huit minutes environ.

Ce procédé ne peut être employé sur les clichés de papier, même sur ceux qui ont été cirés.

L'on peut employer ce moyen pour arranger un cliché ayant quelques défauts.

VIII.

Moyen de retirer l'Argent, soit d'un Bain de Nitrate détérioré, soit des Eaux de lavage des cuvettes servant à ce Bain, et de le rendre à l'état d'Argent métallique.

On fait d'abord une solution saturée de chlorure de sodium, et si les eaux ne contiennent que du nitrate d'argent on précipite, à l'aide de cette solution, en versant goutte à goutte dans le liquide; il faut avoir soin de ne pas en mettre un excès, ce qui amènerait la dissolution d'une partie du chlorure d'argent précipité; on atteint ce but en laissant éclaircir la surface du liquide, et lorsqu'on présume que l'on approche du terme de saturation, on ajoute quelques gouttes de chlorure de sodium, et l'on juge si le terme a été atteint ou dépassé, suivant qu'il se produit un nouveau trouble dans la partie éclaircie.

Après que le chlorure d'argent s'est complètement déposé au fond du vase, on décante avec précaution l'eau surnageante, et on lave le chlorure à plusieurs eaux en répétant la même manœuvre; on décante alors de nouveau, et l'on acidule le chlorure humide

avec quelques gouttes d'acide sulfurique ou chloridrique, en y mêlant des fragmens de zing, ou mieux encore une lame assez large dont on peut plus aisément retirer le reste lorsque la réduction du chlorure à l'état d'argent métallique pulvérulant est complète, ce qui demande plus ou moins de temps suivant le degré d'acidité du mélange.

Il ne faudrait pas cependant ajouter assez d'acide pour que le dégagement d'hydrogène fût très-sensible, attendu qu'il s'y dissoudrait en pure perte une grande quantité de zing.

Il convient de laver la poudre d'argent obtenue à plusieurs eaux, dont les premières devront être acidulées et la dernière distillée ; puis on décante et l'on fait sécher dans une capsule de platine en chauffant fortement pour que la poudre rougisse, ce qui est très-utile, en ce que l'argent prend de la cohérence et que l'on n'a pas à craindre la formation du nitrate d'argent lorsqu'on le dissout dans l'acide nitrique pour en faire du nitrate.

IX.

Moyen de tirer parti, soit des Rognures d'Épreuves, soit des Vieux Papiers, Filtres, etc., etc., ainsi que des divers Résidus.

—

1° Les Filtres servant aux Bains d'argent ou, en cas que l'on en réserve, les papiers ayant servi à les éponger devront être mis dans un bocal d'eau de fontaine, afin d'y dégorger le nitrate qu'ils contiennent ; après un moment, on retirera les papiers en les pressant fortement, et on les joindra aux autres vieux papiers pour être brûlés.

Les eaux servant à rincer les cuvettes contenant les Bains d'argent seront aussi mises dans ce bocal ; puis, lorsque l'on voudra retirer le nitrate, on précipitera à l'aide du chlorure de sodium.

Ce chlorure sera donc traité, comme il est dit plus haut, par des lames de zing pour le convertir en argent métallique.

2° L'on mettra de côté toutes les Rognures d'Epreuves ou vieux papiers nitratés ayant subi l'influence de la lumière, et quand il y en aura une certaine quantité on brûlera le tout pour en conserver la cendre et en retirer l'argent.

3° Pour les différens Résidus, l'on mettra le pied à vis calante dans un grand plat, afin d'y recevoir les liquides provenant des opérations propres à faire apparaître l'image, soit par les acides galliques ou pyro-galliques, soit pour fixer les épreuves ou pour les renforcer. La quantité étant suffisante, on mettra le tout dans une terrine en y joignant quelques feuilles de zing; au bout d'un ou deux jours, tous les sels d'argent contenus dans le liquide ou la boue seront réduits à l'état métallique; on retirera alors les lames de zing en ayant soin de les débarrasser du dépôt qui y adhère, puis on filtrera dans une manche en feutre, afin de conserver le précipité qui se trouve mêlé à la boue. Ce dépôt sera mis alors dans une marmite en fonte ou en fer, et l'on poussera la chaleur jusqu'à calcination; en cet état, on retirera la poudre résultant de la calcination pour la joindre aux cendres des papiers.

Le meilleur moyen de retirer tout l'Argent contenu dans ces cendres serait sans doute de les fondre dans un creuset avec addition d'un peu de carbonate de soude et de borax; mais ce traitement exigerait une température que l'on ne peut obtenir qu'à l'aide d'un fourneau spécial.

Il est donc préférable et plus commode de traiter ces résidus au moyen de l'acide nitrique. Une portion de l'argent échappe à son action, il est vrai, mais il permet cependant d'en retirer la plus grande partie. Pour cela faire, on mettra toutes les cendres dans une capsule en porcelaine plus grande que leur

volume ne semble l'exiger ; on ajoutera de l'acide nitrique par petites portions et en remuant avec une baguette de verre pour éviter le boursoufflement trop considérable de la matière. Lorsque la quantité d'acide nitrique ajoutée suffira pour former une bouillie assez claire, on laissera digérer le tout sur un feu modéré jusqu'à ce que la majeure partie de l'acide soit volatilisée. En cet état, on ajoutera trois volumes d'eau; on fera bouillir, et lorsque la liqueur sera assez refroidie pour ne pas endommager les filtres, on filtrera le tout. La liqueur claire contient le nitrate d'argent qui s'est formé, ainsi que le nitrate des autres métaux qui auraient pu se rencontrer accidentellement dans les résidus. Il est donc nécessaire de traiter au moyen du chlorure de sodium, qui ne précipite que le chlorure d'argent, que l'on peut convertir en argent métallique par les moyens précédemment indiqués.

X.

Moyen de faire le Nitrate d'Argent.

L'on peut retirer l'argent métallique provenant des opérations précédentes, de l'argent en lingot ou des pièces de monnaie.

Faites dissoudre l'argent dans une capsule à l'aide *du double de poids* d'acide nitrique pur ; servez-vous d'une forte lampe à esprit de vin, afin de pouvoir modérer ou activer la chaleur. Lorsque l'ébullition commencera à se former, l'on mettra sur la capsule un entonnoir en verre pouvant entrer dedans, ou à son défaut une feuille de verre, en ménageant un passage aux vapeurs rutilantes d'une couleur jaune-rouge qui se dégagent. (Cette opération doit être faite sous le manteau d'une cheminée.) Lorsque la dissolution est complète, le dégagement de ces vapeurs cesse ; à ce moment le liquide est vert et ne présente plus qu'un petit bouillonnement ; les vapeurs sont blanches et en petites quantités. Au bout de quelque temps la matière se boursouffle et se dessèche sur les bords ; alors, en poussant un peu plus fortement la chaleur, les vapeurs rutilantes se dégagent de nouveau et le liquide, de vert qu'il était, devient noir ;

l'ébullition et le dégagement des vapeurs diminuent; le liquide, bien que toujours sur le feu, finit par rester calme et uni à sa surface ; le Nitrate est fait. On peut alors le verser sur un marbre où il se solidifiera aussitôt.

Le Nitrate obtenu avec de l'argent de monnaie, comme je l'indique, doit sa couleur noire au bi-oxide de cuivre provenant de la composition du Nitrate de ce métal ; lorsque l'opération a été bien conduite, la solution du Nitrate d'argent est parfaitement blanche et limpide étant filtrée et ne contient plus de trace de cuivre ; on peut, du reste, s'en assurer en en faisant dissoudre un fragment dans un peu d'eau : une goutte d'ammoniaque ajoutée à la liqueur produira une coloration bleue toutes les fois que des traces de cuivre existeront.

Une solution de prussiate jaune de potasse peu remplacer avec avantage l'ammoniaque ; seulement, dans ce cas, c'est un précipité rouge briqueté qui se produit au lieu de la coloration bleue.

On peut donc, si l'on veut du Nitrate d'argent pur et cristallisé, employer indifféremment le Nitrate fondu noir ou blanc, en le faisant dissoudre dans la *moitié* de son poids d'eau distillée chaude, le filtrant ensuite rapidement et le laissant cristalliser pendant vingt-quatre heures.

Il est bien entendu que les eaux-mères qui restent contiennent encore une forte proportion de Nitrate que l'on peut utiliser.

Si pour faire son Nitrate l'on emploie de l'argent

vierge, l'opération est terminée lorsque les premières vapeurs rutilantes ne se dégagent plus et que le bouillonnement a cessé ; la superficie se prend alors en croûte mince, et l'on peut verser sur le marbre.

XI.

Moyen de se détacher les mains.

Employer, si les taches sont récentes, une solution d'iodure de potassium ; après avoir frotté quelques instants, la tache disparaît. L'on peut se servir aussi de la teinture d'iode, c'est-à-dire de l'iode pur dissout dans de l'alcool ; l'on se frotte les doigts avec cette teinture ; il se forme alors sur la peau un iodure d'argent que l'on fait disparaître en se lavant dans une solution d'hyposulfite qui la dissoudra.

Le cyanure de potassium enlève les taches rapidement ; mais ce produit étant un poison violent, l'on fera bien de ne s'en servir qu'avec circonspection.

FIN.

TABLE.

Pages.

Introduction .. 5

PREMIÈRE PARTIE.

Nettoyage de la Plaque.. 8
Idem. du Collodion... 10
Application du Collodion..................................... 12
Formation de la Couche sensible........................... 14
Exposition à la Chambre noire.............................. 17
Des Bains continuateurs et des moyens de faire apparaître l'Image ... 21
Acide Gallique... 21
Acide Pyro-Gallique ... 22
Protosulfate de fer ... 24
Fixation de l'Épreuve négative............................. 27
Moyen de renforcer un Négatif............................ 29
Consolidation de l'Épreuve.................................. 33
Épreuves positives sur Verre................................ 35

SECONDE PARTIE.

Du Papier.. 37
Préparation du Papier positif............................... 38
Du Bain d'Argent positif..................................... 42
Formation de l'Épreuve positive........................... 45
Fixage de l'Épreuve positive 47

TROISIÈME PARTIE.

PARTIE CHIMIQUE.

 Pages

Moyen de se rendre compte si les Bains sont Acides ou Alcalins. 48

Moyen de faire l'Iodure d'Argent. 50

Moyen de se rendre compte si l'Acide nitrique est pur. . 51

Moyen de se rendre compte si l'Acide acétique est pur. . 51

Moyen de faire de l'Eau distillée sans Alambic. 52

Moyen de conserver les Bains d'Argent, soit Positifs, soit Négatifs. 53

Moyen de sauver un Cliché perdu par un dépôt de Nitrate provenant de la feuille positive. 53

Moyen de retirer l'Argent, soit d'un Bain détérioré, soit des Eaux de Lavage, etc., etc. 55

Moyen de tirer parti, soit des Rognures d'Epreuves, soit des Filtres et Résidus, etc., etc. 57

Moyen de faire le Nitrate d'Argent. 60

Moyen de se détacher les mains. 62

www.ingramcontent.com/pod-product-compliance
Lightning Source LLC
Chambersburg PA
CBHW071431220526
45469CB00004B/1491